CW00470270

100 Consigli Per

Fotografi Ed Aspiranti Tali !

Hai L' Hobby Della Fotografia ?

Ti Piace Scattare Foto In Ogni Occasione ?

Questi Consigli Ti Risulteranno Utili !

1. Raccogliere informazioni sulla fotografia quanto più possibile.

Per cominciare la tua carriera in fotografia prendendo la strada giusta, è necessario raccogliere maggiori informazioni su di essa per primo. La Raccolta di informazioni vi fornisce indicazioni sui passi giusti che avete bisogno di prendere. La ricerca può essere effettuata tramite internet, parlando con fotografi professionisti, così come la lettura di alcuni libri sull'argomento.

2. Acquisto della fotocamera digitale che si desidera.

Anche se siete ancora al punto di partenza della tua carriera fotografia, è meglio acquistare il tipo di fotocamera digitale che si vuole veramente. Si deve acquistare qualcosa che può fornire il tipo di immagini che si desidera. Utilizzando una macchina fotografica che offre foto di qualità, si diventerebbe più motivati ??a prendere le foto con essa, anche se si sta ancora cercando di imparare a questo proposito.

3. Investire in un treppiede.

Avere un treppiede in grado di fornire un sacco di vantaggi, in quanto serve per tipi di foto. E 'una delle cose che avete bisogno , in modo da avere foto di paesaggi di qualità. A parte questo, sarebbe anche aiutare a prendere le immagini gloriose del tramonto o dell'alba.

4. Le inquadrature.

Le buone inquadrature sono una delle chiavi di scattare foto meravigliose. Questo è in realtà uno dei motivi per cui alcuni fotografi professionisti suggerirebbero i principianti in campo, a fare uso di telecamere annebbiate all'inizio. Questo perché, con questi tipi di telecamere possono aiutare una persona a sviluppare una buona abitudine di temporizzazione e scegliendo gli scatti al meglio.

5. Non esitate a provare nuovi punti di vista.

C'è sempre una tendenza per un principiante a scattare la foto in primo piano in testa. Se state facendo questo, si può essere se stessi evitando nella ricerca delle migliori angoli. Quindi, è una buona idea provare diverse angolazioni prima. Provate a prendere la foto dall'alto o dal basso. In tal modo, si può avere diverse prospettive della scena.

6. Cercate sempre colpi candid (foto naturali-nascoste).

La ricerca di foto spontanee può effettivamente offrire maggiori opportunità di prendere i migliori scatti. Quando si estraggono diverse foto, vi accorgerete che alcune tra le migliori sono quelle che sono prese senza che i soggetti guardano la telecamera. Catturate le scene in cui le persone stanno facendo le loro solite cose, e vedrete la naturalezza vera.

7. Fare uso di filtri UV sul fronte dei vostri obiettivi.

I Filtri UV sono in grado di fornire la fotocamera della protezione di cui ha bisogno, per rimanere al top della condizione. Inserire i filtri di fronte le lenti della fotocamera, in modo che le lenti siano protette da graffi o urti. Con questo, si può essere certi che le lenti dureranno più a lungo.

8. Acquista diversi obiettivi e scambiali con un compagno appassionato di fotografia per risparmiare denaro.

Gli Obiettivi sono piuttosto costosi in questi giorni ed essendocene tanti ti offrono di più quando si tratta di scattare foto. Tuttavia, se si vuole risparmiare sui costi, puoi trovare un amico che ha la stessa marca di macchina fotografica che avete e scambiare qualche pezzo.

9. Utilizzare un telecomando se hai ancora ottenere scatti sfocati anche con l'uso di un treppiede.

Anche con l'uso di un cavalletto, vi è ancora la possibilità di ottenere colpi sfocati. Questo può essere dovuto al modo in cui si preme il pulsante di scatto, nel prendere le immagini. Per aggirare questo, tutto quello che in realtà è necessario è disporre di un telecomando. A parte questo, è anche possibile fare uso del timer della fotocamera.

10. Sfruttate la fotocamera del telefono cellulare se si sta cercando il campo di applicazione per foto di paesaggi bellissimi.

Così non li dimenticherete. Avere grandi paesaggio a portata di mano può diventare un'attività divertente, utilizzando la fotocamera del telefono cellulare per esso. In tal modo, si sarebbe in grado di ricordare dove si vuole fare la scena di paesaggio successivo, semplicemente controllando il vostro telefono.

11. Come assicurarsi che le lenti non urtano mentre vengono messe dentro la borsa.

Le lenti della fotocamera non sono molto economiche in questi giorni, è per questo che è necessario prendersi cura di loro correttamente. Perciò assicurarsi che essi non si distruggano a vicenda mentre vengono messe dentro la borsa. Si possono utilizzare allora dei calzini da trekking per loro. Tutto quello che dovete fare è tagliare le calze nelle dimensioni adeguate. Basta fare in modo che le calze siano puliti in modo da non sporcare l'obbiettivo.

12. Contemplare e guardare le fotografie che avete intrapreso tempo fa.

Controllare il vostro lavoro dopo poche settimane, in grado di fornire un nuovo sentimento per le foto. A parte questo vedere quello si è fatto, se fatto bene, o se è fatto male. Cogliere le cose migliori delle foto ma anche gli errori per poi fare dei miglioramenti.

13. Come scattare foto di soggetti in rapido movimento o imprevedibile.

Ci sono momenti in cui si desidera acquisire una o più immagini di soggetti che sono veloci,movimenti irregolari o in movimento. Per esempio un cane che gioca in giardino. Per assicurarsi di catturare una foto decente, è sufficiente avvalersi della modalità di scatto continuo della fotocamera. Con questo, ci vorrebbe un numero di colpi in appena un secondo, che vi darà la possibilità di prendere un buon tiro.

14. Che cosa si può fare per diventare un fotografo di matrimoni.

Se vuoi diventare un fotografo di matrimoni, si vuole iniziare nel modo giusto, in modo da poter ottenere più clienti. Lo sguardo fisso corretto nella fotografia significa raccogliere ulteriori informazioni su di esso. Tuttavia, si dovrebbe anche praticare di più, e uno dei modi migliorl per farlo è quello di farlo volontariamente al matrimonio di un parente o un amico.

15. Come assicurarsi che si sta comprando il giusto tipo di lente, soprattutto se costosa.

Le lenti sono disponibili in diversi modelli in questi giorni. Alcune sono grandi, mentre alcune sono piccoli. Tenete presente che gli accessori della fotocamera, sono abbastanza costosi. Per assicurarsi che si sarebbe di acquistare il tipo giusto, però, è sempre possibile noleggiare alcuni tipi di lenti prima, in modo da poter verificare le loro molteplici funzioni e vantaggi, che dovrebbero aiutare a fare l'acquisto giusto.

16. Creare una luce casalinga se si sta fotografando le immagini dei vostri prodotti.

Se si sta tentando di vendere determinati prodotti on-line e si desidera scattare foto di loro, si dovrebbe avere una di buona luce, in modo da dare alle immagini un bell'aspetto. Un box di luce casalingo può essere fatto con una scatola di cartone e una carta da lucido. Con la vostra light box fatta in casa, è possibile scattare foto di qualità dei prodotti, il che contribuirebbe a venderli più velocemente.

17. Più in basso della fotocamera.

Nella maggior parte dei casi, di solito si scatta una foto in piedi. Prova ad abbassare la macchina per alcuni tipi di colpi, in modo da poter anche esplorare diverse angolazioni. L'estrazione di diversi punti di vista vi fornirà più opzioni su come si vuole andare in giro a scattare una foto del soggetto. A parte questo, abbassare la fotocamera è una delle migliori cose da fare quando il soggetto è piccolo.

18. Fallo il tuo hobby e verrai pagato per tutto il duro lavoro.

Per ottenere maggiore motivazione nel prendere belle immagini, una delle cose migliori che potete fare con loro è quello di vendere sul proprio sito Archivi Fotografici. Questi siti possono esporre le tue foto a persone che cercano le migliori immagini per i loro sforzi di marketing. In altre parole, le aziende, se scoprono che le immagini sono di buona qualità, e sono applicabile ai loro prodotti, tenderanno ad acquistarle.

19. Utilizzarela plastica protezione dello schermo LCD.

È necessario proteggere lo schermo LCD della fotocamera in ogni momento, dal momento che è dove si controllano le immagini catturate. A tal fine, si può semplicemente fare uso di protezioni dello schermo LCD per loro. Esse possono garantire che il vostro LCD non si graffi e non si sporchi. Così è possibile mantenere la qualità della vostra macchina fotografica digitale per un periodo di tempo più lungo.

20. Manipolare la luce.

Catturare la luce per l'immagine che si sta assumendo è considerato da alcuni come un 'arte. Per manipolare la luce, è necessario considerare le diverse fonti di essa, come il sole, flash, e lampade. Dovete sapere che queste fonti diverse possono anche avere bisogno di strumenti diversi, al fine di approfittare di loro, come i riflettori, diffusori e snoots.

21. Scopri i dati exif.

Quando si ricontrollano le foto, è meglio controllare le impostazioni della fotocamera. Alcune delle impostazione che si desidera sapere riguardo a questo dovrebbero includere l'apertura, velocità dell'otturatore, e così via. Per fare questo, fare riferimento ai dati exif delle immagini. In tal modo, può aiutare a prendere nota delle cose che avete fatto giuste o avete fatte sbagliate, e di apportare miglioramenti.

22. Usa il flash all'esterno.

Questa idea può sembrare un po 'strana per alcuni. Tuttavia, utilizzando il flash quando si scattano foto al di fuori è in realtà una buona idea. E 'spesso definita dai professionisti come "flash di riempimento". Utilizzare il flash esterno può aiutare ad illuminare il soggetto anche in una giornata di sole, soprattutto se la luce proviene da dietro di loro.

23. Come scattare foto di tramonti.

Impostazione del bilanciamento del bianco alla luce del giorno e non per l'auto è una buona idea quando si scattano immagini di albe o tramonti. Spesso, quando c'è minore quantità di luce, la fotocamera non può fornire la foto migliore. Quindi, è meglio impostarla alla luce del giorno, o meglio ancora, mettere la modalità di bilanciamento del bianco manuale.

24. Eseguire il backup delle immagini.

Il backup delle immagini è una delle cose più importanti che dovete fare. Si può facilmente fare con l'acquisto di un disco rigido esterno per il computer. Con il backup di immagini, si ha la certezza che non saranno perse. Eseguire il backup delle foto ogni una o due settimane, e memorizzarle in un luogo che è sicuro.

25. Come gestire il vostro spazio su disco.

Gestire lo spazio del disco fisso è molto importante, perché è il luogo dove si memorizzano le immagini. Risparmiare spazio sul disco rigido fa trascorrere tempo nel selezionare le immagini. Selezionare le immagini che si vogliono veramente tenere. Dopo aver fatto questo, tutte quelle che non sono selezionate vanno cancellate, in modo da poter evere più spazio per le foto future.

26. Ragione per evitare il flash incorporato.

Utilizzando il flash incorporato della fotocamera, si può fornire un effetto indesiderato al vostro soggetto. Si può lasciare il soggetto con troppa luce. Quindi, è meglio investire su un flash esterno della qualità. Abbinarlo con un diffusore, e imparare ad utilizzarlo in modo corretto per ottenere la migliore qualità fotografica.

27. Parla con i tuoi soggetti.

Quando si sta tentando di fare ritratti, è meglio parlare con i soggetti mentre si stanno facendo. Quando si parla di loro, li si rende più confortevoli di fronte alla telecamera, il che rende le foto con un aspetto più naturale. A parte questo, può servire anche a scattare foto spontanee.

28. Testare le modalità della fotocamera.

Se avete appena comprato una macchina fotografica nuova di zecca, una delle prime cose che si possono fare è quello di testare le sue diverse modalità. Si dovrebbe provare la sua modalità automatica, modalità manuale, e così via. Facendo questo, si diventa più familiari con le impostazioni. In questo modo, si dovrebbe saperne di più su come usare le impostazioni ed utilizzarle in diversi tipi di scatto.

29. Cosa fare se si è a meno di un treppiede.

Se non si dispone di un treppiede, è comunque possibile scattare foto di qualità da tiranti soli durante le riprese. È possibile effettuare questa operazione appoggiata a un muro o appoggiando la fotocamera su un oggetto stabile. A parte questo, però, per assicurarsi che le foto non si sfochino, è meglio trattenere il respiro quando si preme il pulsante di scatto sulla macchina.

30. Ritorniare sempre alle impostazioni regolari della fotocamera.

Ci sono momenti in cui si desidera scattare foto mentre si sta passeggiando nel parco, o al tuo quartiere. Per assicurarsi di non sbagliare, è meglio sempre mettere la fotocamera sulle impostazioni regolari. Con questo, si sarebbe in grado di scattare su di essa immediatamente, senza dover passare attraverso un sacco di fastidi a ottenere le impostazioni corrette.

31. Fare un trucco con occhiali da sole.

L'aumento della saturazione dei colori può ancora essere fatta anche con l'uso di una fotocamera compatta. Tutto quello che dovete fare è di tenere gli occhiali da sole sulla parte superiore della lente, in cui sarebbe servita come il filtro polarizzatore. Ciò riduce l'abbagliamento e i riflessi. Tuttavia, fare un paio di scatti prima, in modo da poter garantire che non comprenderà le cornici dei vostri occhiali da sole nella foto.

32. Fare alcuni esperimenti.

Un sacco di principianti della fotografia sono abbastanza seri a seguito di tutte le cose che hanno imparato attraverso i libri che leggono. Per distinguersi dal resto, si dovrebbe fare qualche esperimento, non attenersi alle regole per tutto il tempo. Quando lo fai, sei in grado di scoprire nuove tecniche e confrontare diversi punti di vista.

33. Avere i propri biglietti da visita.

Avere i biglietti da visita è un buon modo per far sapere che si è in grado di offrire i servizi fotografici da vendere. Tuttavia, è anche una delle cose che potete fare per assicurarvi di offrire professionalità al cliente. Se qualcuno ti incontra, basta consegnare il biglietto, in modo che le persone si possano accorgere che sei un artista o un professionista. In tal modo, fai una buona impressione alla persona che incontri.

34. Come decidere se cancellare o mantenere l'immagine.

Spesso, potreste scoprire di avere molto spazio per salvare le foto, quindi è meglio decidere quali immagini tenere e quali eliminare. Per decidere l'eliminazione di un'immagine, semplicemente pensarla appesa al muro. Se non piace allora significa che l'immagine deve essere soppressa.

35. Costruisci il tuo portaimmagini.

Se vuoi diventare un fotografo professionista o meno, la costruzione di un portaimmagini può ancora offrire un sacco di vantaggi. Costruirne uno può essere fatto anche online, in cui tutto quello che dovete fare è salvare le migliori fotografie in un certo sito web, dopo aver firmato per il proprio account. In tal modo, si può essere in grado di controllare le vostre foto facilmente, anche quando si è lontani da casa.

36. Fare in modo che la foto racconti una storia.

Prima di colpire il pulsante di scatto di una foto, è meglio prendere un po 'di tempo per controllare il soggetto, così come ciò che lo circonda. Prova a vedere se il soggetto si fonde bene con il suo sfondo, e altre cose che potevano essere incluse nella foto. In tal modo, si è in grado di garantire una storia nascosta dietro la fotografia.

37. Preparatevi per una sfida.

Migliorare la creatività può essere fatto mettendo in discussione se stessi nel prendere almeno una buona fotografia ogni giorno. Anche se non c'è la voglia devi alzarti e scattare una foto per gli oggetti più interessanti. Si può semplicemente fare uso dell'immaginazione, al fine di scattare foto interessanti.

38. Leggere il manuale d'uso.

Molte persone oggi non si prendono il tempo per leggere il manuale d'uso delle loro macchine fotografiche digitali, partendo dal presupposto che tutte le funzioni possono essere apprese semplicemente giocando con loro. Tuttavia, se si tenta di sedersi e perderci un po di tempo, ci si rende conto che ci sono cose che si possono veramente imparare. Leggere il manuale è un modo per saperne di più sulle funzionalità della fotocamera.

39. Scattare fotografie in città.

Riprese di immagini della città possono essere noiose per alcune persone. Tuttavia, ci sono in realtà molti modi che per dare alle foto un aspetto più interessante. Uno dei quali è quello di andare ad un multi-story parcheggio, e scattare foto ai suoi diversi livelli. In tal modo, è possibile vedere una splendida vista della città. A parte questo, sarebbe anche offrire una prospettiva nuova per i colpi a terra abituali.

40. Non lasciate che la pioggia vi fermi.

Spesso, quando piove, potresti ritrovarti scoraggiato a scattare una foto. No, ci sono in realtà un sacco di modi in cui si può andare in giro, e ancora prendere belle immagini. Ad esempio, scattare una foto attraverso una finestra che è coperta con pioggia ti fornirà un ambiente tetro per un cambiamento.

41. Cosa usare come un riflettore luce.

Avere un riflettore di luce può aiutare molto quando si tratta di prendere ritratti. Utilizzare un grande foglio di carta che è colorato in bianco, già può essere utilizzato come riflettore di luce. Con un riflettore di carta bianca, si può utilizzare per i ritratti, così come per nature morte. Fare qualche sperimentazione, in modo da poter ottenere il tipo di qualità che si desidera.

42. Come evitare che il soggetto chiude gli occhi.

Se di solito si finisce con le immagini di bambini che chiudono gli occhi al momento sbagliato, si può effettivamente fare un semplice trucco per evitare che accada di nuovo. Si può semplicemente dirgli di chiudere gli occhi e aprirli solo all'ordine. Dire di sorridere per prendere una bella foto ritratto, in cui gli occhi sono aperti ed il viso sorride.

43. Un trucco per ottenere la giusta messa a fuoco.

Spesso, le persone trovano molto difficile ottenere la giusta messa a fuoco a fare un autoritratto. Per aggirare l'ostacolo, è possibile spegnere le luci, ed un flash appena a destra accanto all'occhio. Mentre si sta facendo, premere il telecomando a metà dell'otturatore per attivare la messa a fuoco automatica. Dopo di che, basta accendere le luci indietro e prendere il tuo autoritratto. La fotocamera dovrebbe già avere il giusto obiettivo da allora.

44. Utilizzando una fotocamera compatta.

Utilizzare una fotocamera compatta può produrre immagini che non sono in alta qualità se non si trova in zoom ottico. Con questo, è meglio se si sa come riconoscere o cambiarlo dal digitale allo zoom ottico. A tal fine, si può sempre controllare il manuale d'uso.

45. Scatto delle foto durante il viaggio.

Quando si viaggia, uno dei modi migliori per imparare di più sui luoghi migliori per scattare foto è quello di controllare gli opuscoli su di esso. A parte questo, è anche possibile visitare il blog e siti di viaggio. Facendo queste cose, si può prendere un assaggio di immagini di paesaggi meravigliosi, che dovrebbe darvi un'idea migliore su dove collocare se stessi quando si raggiunge la destinazione.

46. Non è la giusta esposizione?

Può essere difficile da ottenere la giusta esposizione a volte con una nuova macchina fotografica. Per risolvere il problema, si può sempre mettere in modalità automatica e fare uno scatto ad un oggetto. Se viene fuori in buona qualità, controllare le impostazioni della fotocamera scelte. Con questo, prendere nota delle impostazioni, in modo cda poterle usare in futuro.

47. Non dimenticate di visitare il sito del produttore della fotocamera.

Non dimenticate di visitare il portale web della società che ha fatto la vostra fotocamera digitale. Nella maggior parte dei casi, quando ci sono dei nuovi software o gli aggiornamenti del firmware, vengono pubblicati sul sito, e si possono scaricare facilmente. Detto ciò, si può anche approfittare a leggere anche dove le persone e le persone tecniche hanno avuto delle discussioni.

48. Programma.

Una delle cose migliori delle moderne fotocamere digitali di adesso, è il fatto che si possono permettere di avere le proprie impostazioni predefinite. Con preset, è possibile identificare le impostazioni che si ritengono più appropriate per alcune scene. Salva i tuoi preset, in modo da poterli attivare facilmente quando è necessario.

49. Prendersi cura delle batterie della fotocamera.

Le batterie della fotocamera hanno bisogno di cure adeguate per durare più a lungo. Una delle cose migliori che potete fare è quella di lasciare che si scarica una o due volte in un mese fino a quando non scaricano definitivamente.

50. Cosa fare con le macchie sulle immagini.

Ci sono momenti in cui si possono vedere alcuni punti sulle vostre immagini. Quando questo accade, potrebbe essere un segno che il vostro obiettivo o il sensore è dotato di polvere. Prova a soffiare e scattare un'altra foto. Tuttavia, se si vuole fare in modo di non ripetersi, è necessario acquistare un kit di pulizia per il sensore al più presto.

51. Come prendere correttamente le immagini di fuochi d'artificio.

I fuochi d'artificio possono essere abbastanza difficili da catturare. Tuttavia, ci sono alcuni passaggi che si possono adottare per scattare foto bellissime di loro. Per esempio fare uso di un treppiede, e assicurarsi che la vostra attenzione è impostata sul livello massimo. A parte questo, utilizzare tempi di posa più lunghe da uno a cinque secondi.

52. Si riprende un oggetto in movimento.

Se si desidera scattare una foto di un oggetto in movimento, assicurarsi che la videocamera è dotata di una modalità di inseguimento messa a fuoco automatica, o qualcosa di simile ad esso. Questa caratteristica renderà la vostra fotocamera migliore per rintracciare l'oggetto in movimento automaticamente, mentre regolate costantemente la attenzione verso esso. Con questo, tutto ciò che dovete fare è assicurarsi che si sta per ottenere la giusta composizione.

53. Cercate di godervi il vostro hobby.

Se vuoi diventare bravo in fotografia, devi imparare a goderne. Non essere troppo duro con te stesso, ogni volta che si arriva con scatti che non sono soddisfacenti. Come gli scatti non decenti possono effettivamente succedere anche ai migliori fotografi. Quando ciò accade, mettetevi alla prova e praticate di più.

54. Uso riflettori naturali.

Usando riflettori naturali si possono tirare fuori il meglio delle fotografie. Ad esempio, se si sono riprese le immagini in spiaggia, la sabbia bianca può servire come riflettore gigante. Per usufruire di esso, il soggetto siede sulla sabbia. A parte la sabbia, l'acqua può anche servire come un buon riflettore.

55. Riprese di immagini in una giornata nuvolosa.

Se vuoi fare ritratti eccellenti all'aperto, allora farli in una giornata nuvolosa. Quando è nuvoloso, lo è anche la luce. Ciò è dovuto al fatto che le nubi possono servire come riflettore gigante. A parte questo, si può anche controllare la luce proveniente dal sole, che può permettere di sfruttare appieno il flash.

56. L'Utilizzo di un manico di scopa al posto di uno stativo.

Se si dispone di un assistente con voi quando si scattano ritratti, è una buona idea mettere il flash alla fine di un manico di scopa. Lasciate che il vostro assistente lo tenga al punto giusto. In questo modo, non dovrete preoccuparvi di ottenere il supporto rovesciato a causa dei forti venti. Questo può aiutare a lavorare più velocemente e con più convenienza.

57. Provate con tre foto di fila.

Quando si scattano immagini di bambini, si dovrebbe cercare di prendere tre o più foto in una riga. In questo modo, si sarebbe in grado di catturare i loro movimenti, che possono diventare abbastanza divertenti o interessanti. Dopo aver preso le foto, si può semplicemente metterle tutte in una striscia di pellicola, anche con un programma per pc. Le immagini quando sono presentate bene sembrano raccontare una storia.

58. Non lasciate che il vostro modello aspetto.

Avere un modello che vi aspetta non è un buon modo per iniziare. Prima che il modello arriva a casa tua, dovresti fare le preparazioni in anticipo, qualche ore prima, in modo da poter iniziare immediatamente.

59. Prestare attenzione allo sfondo.

Tenete a mente che il soggetto della foto dovrebbe essere quello che cattura l'attenzione della gente vedendolo. Pertanto, si dovrebbe essere consapevoli dello sfondo. Con un background che può distrarre l'attenzione dello spettatore, il sorriso del soggetto o posa può essere trascurato. Quindi, scegliere lo sfondo in modo che l'attenzione rimanga sul soggetto della foto.

60. Non cancellare le foto, mentre sono all'interno della fotocamera.

Mentre le immagini sono ancora all'interno della fotocamera, non è saggio cancellarle ancora, soprattutto se non siete sicuri. Ciò è perché lo schermo LCD non può fornire con il modo giusto per giudicare, dovuto al fatto che non è abbastanza grande. Pertanto, è meglio trasferire le foto sul computer, prima di selezionare quelli che si desidera eliminare.

61. Come avere perfetti scatti spontanei.

Foto spontanee che si hanno nel momento perfetto dovrebbe aiutarvi a raggiungere ciò che si vuole ritrarre. È una sfida, però, ma un modo per farlo perfettamente sarebbe quello di prevedere il prossimo movimento o azione del soggetto. Ad esempio, se si vuole ritrarre i volti dei membri di una squadra di calcio dopo aver vinto la partita, poi le immagini di loro solo quando la concorrenza sta per finire.

62. Riprese e ritratti di gruppo.

Per tirare fuori il meglio in un ritratto di gruppo, cerca di non avere la testa in linea retta. In altre parole, provate a variare le altezze delle loro teste in modo che il quadro sarebbe più naturale e interessante. Ad esempio, se si scatta una foto della famiglia al di fuori, possiamo collocarla in prossimità di un gruppo di massi di grandi dimensioni, in modo da sedere su diversi livelli.

63. Spazi in ritratti di gruppo.

Quando il giusto spazio è osservato, un ritratto di gruppo lo renderebbe più bello. Anche se la gente vorrebbe avere più spazio quando posa per una foto di gruppo, è ancora meglio metterli più vicini.

64. Conoscere il soggetto meglio.

Conoscendo il vostro soggetto, si dovrebbe sapere che tipo di immagini che piacciono e non. Quando si è in grado di imparare di più sul soggetto, si ha la possibilità di scattare foto che riflettono la personalità del cliente.

65. Le riprese di soggetti con lunghi nasi.

Quando il soggetto ha il naso lungo, può diventare una distrazione, una volta la foto è presa. Per assicurarsi che questo non è il caso, cosa si può fare è quello di fotografare diritto il soggetto. A parte questo, sarebbe anche opportuno avere il mento leggermente verso l'alto.

66. Conoscere la fotocamera bene.

E 'sempre meglio che tu sappia come impostare la fotocamera correttamente, in conformità al suo ambiente. Tuttavia, questo può non essere sufficiente, in quanto potrebbe essere richiesto dal vostro cliente di scattare foto in luoghi diversi del luogo, che richiede diversi effetti. Così, oltre a conoscere le impostazioni della vostra attrezzatura, dovreste anche avere la capacità di cambiare rapidamente.

67. Scopri le pose prima di scattare.

Prima di scattare le foto del modello, cercate di usare la vostra immaginazione quando si tratta di pose che desidera lui o lei fare. A parte questo, si dovrebbe anche pensare a dei modi di come il vostro modello può farlo. Dopo aver pensato le pose, lasciate il vostro modello di eseguirle nel modo desiderato che sia fatto, e provare alcune cose nuove.

68. Come minimizzare i riflessi di occhiali.

Quando si riprendono soggetti che indossano gli occhiali, vi è la possibilità di riflesso sui vetri. Avere riflesso sui vetri, non è uno spettacolo bello da vedere. Per aggirare l'ostacolo, però, tutto quello che dovete fare è investire su un buon polarizzatore. Quando si indossa il polarizzatore, si può risolvere il problema.

69. Non fare troppo affidamento sulla vostra DSLR.

E 'vero che avere una reflex ti fornisce una qualità dell'immagine migliore. Tuttavia, non è un buon motivo per perdere un grande momento che vale la pena di catturare, solo perché non eravate in grado di portare con voi. Se ritieni che un momento che si devono acquisire sta per svolgersi, si dovrebbe fare clic via con quello che avete.

70. Non dimenticare di venire con un elenco.

Quando si sta per lasciare il posto per effettuare uno scatto, è sempre meglio avere una lista di ciò che è necessario portare con sé. A parte le cose da portare, l'elenco deve inoltre indicare alcuni processi che dovete fare prima. Alcuni dei quali includerebbe la ricarica delle batterie, test della fotocamera, il trasferimento delle immagini al PC per svuotare la memory card, e così via.

71. Scatta con altri fotografi.

E 'sempre meglio scattare con altri fotografi, in particolare con quelli che sono più esperti di te. In questo modo potrai a imparare un sacco di cose da loro, come ad esempio le tecniche, le loro attrezzature, il loro stile, e molto altro ancora. A parte questo, si possono anche fare nuove amicizie. In questo modo certamente avrai un' opportunità di imparare un sacco di cose nuove.

72. Pensa prima e rallenta.

Ci sono momenti in cui è meglio rallentare dallo scattare le foto e pensare. Ciò vi fornirà un modo per ascoltare voi stessi. Facendo questo, potrete arrivare ad idee più brillanti, pose migliori, migliori angoli, e molto altro ancora. Così, prima di premere per fare una foto, provate a pensare l'immagine che si sta acquisendo prima.

73. Come non dimenticare il nome del cliente.

Si può essere molto a disagio quando si parla con un cliente tenendo i suoi quadri, e vi siete dimenticati il suo nome. Uno dei modi per prevenire che è quello di scrivere il suo nome su uno stick, e lasciare il bastone sul retro della fotocamera. Accertarsi di eseguire la nota abbastanza piccola per non farla notare.

74. Scatto di una fotografia di una persona con gli occhi infossati.

Quando fai ritratti, si può incontrare un cliente che ha gli occhi infossati. Quando si scatta la foto, ci si rende conto che può causare ombre profonde al comparire dei suoi occhi. Per ovviare a questo, tutto ciò che in realtà si deve fare è quello di ridurre la fonte di luce. In tal modo, è possibile garantire che la luce può raggiungere lo spazio sotto la sua fronte.

75. Nascondere le rughe.

Se il cliente ha le rughe e vuoi impressionare lui arrivando con immagini che non li mostrano, allora quello che si può fare è utilizzare un tipo più grande di sorgente luminosa. Questo può rendere le immagini soft, soprattutto se portate la luce più vicina. A parte questo, è anche possibile utilizzare più luce frontale, invece di luce laterale.

76. La scelta di un modello.

La scelta di un modello dovrebbe essere fatta con attenzione, soprattutto se si sta cercando di trovare le immagini di uno spot. Nella maggior parte dei casi, le persone preferiscono le donne hot. Tuttavia, si dovrebbe anche fare in modo che si scelga qualcuno che sia accessibile e amichevole. In questo modo, è possibile garantire di essere in grado di lavorare con questa facilmente.

77. Per scattare le foto.

Se ti consideri come un principiante in questo campo, non si deve aver paura di catturare immagini. È ora possibile acquistare una scheda di memoria che può fornire un sacco di spazio per le vostre immagini. Pertanto, si dovrebbe scattare tante volte quanto possibile, meglio è per quando si tratta di imparare.

78. Enfatizzare il soggetto.

Quando si scatta una foto, si dovrebbe enfatizzare il soggetto, per quanto possibile. Quando si controlla la cornice, il soggetto non dovrebbe apparire piccolo in esso. Sfruttate lo zoom della fotocamera, o avvicinarsi al soggetto, in modo da poter riempire l'inquadratura. Quando si fa questo, si dovrebbe anche provare a trovare dei modi per enfatizzare le sue caratteristiche desiderabili.

79. Vedi in anteprima i tuoi scatti.

Per assicurarsi di avere la giusta esposizione nel prendere i colpi, si dovrebbe imparare a vedere in anteprima in modo corretto. Quando si scattano foto sotto il sole, può diventare difficile a causa della luce. Pertanto, si dovrebbe trovare ombra, in modo da essere in grado di vedere chiaramente.

80. Non concentrarsi troppo sui mega pixel.

Quando si ascoltano le persone nel tentativo di fare acquisti per le fotocamere digitali, è possibile spesso chiedono sentirli sui mega pixel dei prodotti. Si consiglia di non focalizzarsi troppo su questo, dal momento che più mega pixel semplici significa che ti dà la possibilità di stampare immagini più grandi senza compromettere la qualità. A meno che non si vende stampe formato poster, non sarà necessario avere la fotocamera con più mega pixel.

81. Batteria di ricambio.

E 'sempre meglio trasportare un numero di batterie aggiuntive sulla vostra borsa. Questo perché, non potreste mai sapere quando un grande momento può accadere e di sicuro non vorreste trovarvi con le batterie scariche. Caricate le batterie di riserva e portatele, in modo che non dovrete rinunciare a possibili unici scatti.

82. Imparare trucchi da altri.

L'apprendimento è una cosa che devi fare quando si tratta di fotografia. Quindi, è sempre meglio essere aperti riguardo nuove tecniche, nuovi metodi, e così via. Tenete a mente che anche i migliori fotografi imparano gli uni dagli altri, quindi, è anche meglio per voi se lo fate.

83. Fai un corso di fotografia.

Come un principiante in fotografia, è necessario trovare il modo di saperne di più. Uno dei quali è quello di prendere un corso di fotografia. Fare un corso ti permette di raccogliere maggiori informazioni sull'argomento. A parte questo, si possono anche imparare alcune tecniche che altri principianti non hanno avuto il vantaggio di conoscere.

84. Provare a scattare in bianco e nero.

Si dovrebbe sempre fare qualcosa di diverso di volta in volta, in modo da poter trovare scatti più interessanti. Un esempio è quello di scattare immagini in bianco e nero. Una delle cose che si possono vedere con scatti in bianco e nero è che, di solito sono molto interessanti, anche se si pensava potessero essere noiosi.

85. Prova a catturare il soggetto decentrato.

Quando si scattano foto, il soggetto si trova spesso al centro. La maggior parte delle foto sono effettivamente più interessanti, dal momento che i loro soggetti vengono catturati dal centro. Perciò, cerca di immaginare il soggetto fuori centro, e vedere la grande differenza per poi capire come inquadrarlo al meglio.

86. Per portare la fotocamera con te.

Se non si vogliono perdere grandi opportunità fotografiche, assicuratevi di portare la macchina fotografica con voi in ogni momento. Questo significa che per portare con voi durante l'autobus, passeggiare al parco, passeggiando per il quartiere, e così via. Se si esegue questa operazione, si sarebbe stupito del numero di foto scattate che sono veramente mozzafiato.

87. Trova il tuo tema.

Ci sono momenti in cui si hanno bisogno di essere ispirato, in modo da avere tale unità da scattare foto bellissime. Tuttavia, è possibile anche aumentare la tua motivazione per venire con un tema che ti piace. Alcuni dei temi che sono abbastanza popolari oggi riguardano bambini che giocano, le condizioni atmosferiche diverse, cani che giocano, e molti altri.

88. Considerate ciò che c'è dietro il soggetto.

Nel prendere le immagini di un soggetto, non si deve dimenticare considerando ciò che è dietro di lui. Il vostro sfondo deve essere qualcosa che non distrae lo spettatore della fotografia. A parte questo, dovrebbe anche far parte del quadro d'insieme o di immagine, che può aiutare a raccontare una storia del luogo o soggetto.

89. Riprendete il soggetto nel proprio ambiente.

Ci sono momenti in cui il soggetto diventa scomodo essendo presso il vostro studio, e, questo si vede in una foto. Quindi, è meglio riprendere il soggetto al suo posto. Ad esempio, invece di lasciare i vostri clienti venire con il loro bambino presso il vostro studio, vacci tu alla loro casa. Lasciate che il bambino sia nel suo ambiente in modo da fargli le foto mente è a suo agio.

90. Considerare l'altezza del soggetto.

Quando si scattano immagini di soggetti che sono più piccole , allora non si devono prendere le immagini al punto di posizione abituale. Si dovrebbe scendere a terra, e catturare momenti allo stesso livello come sono. Questo è applicabile a prendere le immagini di bambini piccoli. A parte questo, si dovrebbe anche prendere atto di questo, quando si riprendono immagini di piccoli animali come cani.

91. Utilizzando luce della finestra.

Se non si dispone di uno studio e si desidera fare uso della luce naturale nel prendere foto del soggetto, non dimenticate che la vostra finestra può essere d'aiuto. Quando la luce dall'esterno passa attraverso una finestra di vetro, diventa effettivamente diffusa. Così, si può semplicemente avere la posizione del soggetto stesso proprio accanto ad esso, in modo da approfittare della luce.

92. Prova a scattare una foto di qualcosa di più piccolo.

Quando si desidera diversificare, si può cercare di scattare la foto di qualcosa di più piccolo. Ciò potrebbe includere le mani di un bambino, i piedi, e così via. Tenete a mente che ci sono un sacco di piccole cose in questo mondo che sono belle, che vale la pena di catturare. Basta tenere un occhio aperto per loro, in modo da essere in grado di trovarli.

93. Movimenti.

Quando si sta tentando di fare una foto di famiglia, una delle cose che possono accadere sono gli ondeggiamenti. Questo è vero, soprattutto quando ci sono un sacco di membri della famiglia. Quindi, è meglio lasciarli stabilirsi prima. A parte questo, si può anche gentilmente informare loro di smettere lo sventolio solo per qualche istante, dal momento che le mani possono coprire i volti degli altri utenti.

94. Considera a che scopo serve la foto.

Per rendere il cliente più soddisfatto con la vostra fotografia, è necessario considerare che le foto stanno per essere utilizzate. Questo è utile a determinare meglio su che tipo di stile si desidera utilizzare la foto. Ad esempio, se si deve scattare una foto ad una coppia che annuncia il matrimonio, allora è meglio farla in orizzontale, in quanto èvin grado di fornire più spazio sul lato per i loro nomi o per il loro messaggio.

95. Senza sole in faccia.

Lasciando il soggetto verso il sole di mezzogiorno non è una buona idea, dal momento che può creare ombre sul suo viso. Per uno scatto a mezzogiorno, è meglio togliere il viso dal sole. Assicurarsi che il viso è esposto correttamente.

96. Utilizzare un accessorio.

Se vedete che il modello sta diventando un po 'a disagio, quello che si può fare è dare un oggetto, come un giocattolo, un fiore, o qualsiasi tipo di piccolo oggetto con cui sfilare. Qualcosa che lo faccia stare tranquillo.

97. Renderlo più interessante.

Immagini interessanti sicuramente afferrano un sacco di attenzione in più. Una delle cose che si possono fare per raggiungere questo è quello di diventare più creativi su come si posiziona il soggetto. Esempi come una donna guardando attraverso una finestra, ponendo un bambino dentro la culla, e così via.

98. Provare diverse illuminazioni.

Cercando sia il tasto di alta e bassa illuminazione è una buona idea. Questo è perché ci sono alcune persone che effettivamente vedono meglio le immagini quando vengono sovraesposte, mentre altri sono gli opposti completi. Quindi, è meglio esplorare ulteriormente questo campo quando si tratta di illuminazione, in modo da poter ottenere il tipo di sensazione che si desidera per le foto.

99. Una ricerca sulla macchina fotografica prima di effettuare l'acquisto.

Prima di acquistare una fotocamera digitale per il vostro hobby ritrovato, si dovrebbe fare la ricerca prima. La ricerca può essere effettuata tramite internet, in cui tutto quello che dovete fare è visitare il sito dei produttori, al fine di raccogliere maggiori dettagli. Si possono anche confrontare dei giudizi per conoscere le esperienze di persone che hanno utilizzato la fotocamera in questione

100. Chiedere ad un fotografo professionista per il feedback.

Se siete principianti e si dispone di un amico che conosce un fotografo professionista, provate a vedere se è possibile incontrarlo. Se è possibile, quindi approfittate del momento, e chiedete un feedback sulle vostre foto. In tal modo, si è in grado di apportare miglioramenti sulle abilità, ascoltando i consigli di un professionista. Potrebbe diventare anche il vostro idolo.

Consiglio Bonus. Impara da altri utenti online.

Imparare di più sulla fotografia può effettivamente essere fatto on-line. Ci sono un sacco di portali web che vengono lanciati. Ci sono anche i forum online, che di solito vengono visitati da entrambi, principianti e professionisti del settore. In pratica ti possono offrire l'opportunità di fare loro domande su cose diverse in materia di fotografia.

SIAMO ARRIVATI ALLA CONCLUSIONE

Ti Ringraziamo Per Aver Visionato

Questo Mini Libricino...

Nonostante Il Piccolo Formato

Tascabile, Ci Auguriamo Che

Ti Sia Stato D'Aiuto.

Un Saluto... :)

LEGAL

The information in the following pages is broadly considered a truthful and accurate account of facts and as such, any inattention, use, or misuse of the information in question by the reader will render any resulting actions solely under their purview. There are no scenarios in which the publisher or the original author of this work can be in any fashion deemed liable for any hardship or damages that may befall them after undertaking information described herein.

Additionally, the information in the following pages is intended only for informational purposes and should thus be thought of as universal. As befitting its nature, it is presented without assurance regarding its prolonged validity or interim quality. Trademarks that are mentioned are done without written consent and can in no way be considered an endorsement from the trademark holder.

DISCLAIMER

CPSIA information can be obtained
at www.ICGtesting.com
Printed in the USA
BVHW092027030521
606332BV00007B/1556

9 781802 678451